U0112303

风·雅·颂

PERSIAN ART

波斯艺术

简明艺术史书系
总主编 吴 涛

[俄] 弗拉基米尔·卢科宁
[俄] 阿纳托利·伊万诺夫
编著

关 炜 译

重庆大学出版社

目　录

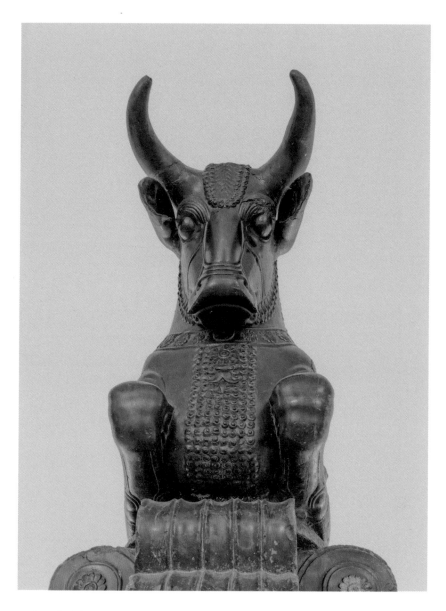

公牛石雕（波斯波利斯圆柱的柱头部分）

伊朗，国家考古博物馆

导　言

尽管经历过繁盛与衰落，波斯艺术形成于公元前10世纪到公元前7世纪。直至公元19世纪，其发展历程当中始终保持着连贯性、独特性以及深刻的传统性。然而这中间时常伴随着暴力的、惨烈的政治动乱，意识形态的剧变，外国势力的入侵以及随之而来的对国内经济的致命打击。

在一百多年的时间里，有关伊朗人尤其是米底人和波斯人最初是在什么时候、经由怎样的路径抵达这片高原地带的，有许多专门的研究。其中一个最为令人信服的理论认为，当今伊朗境内的伊朗人部落最初是在公元前11世纪定居于此的，他们的迁徙路径穿越了高加索山脉。这个新的族群逐渐融入到了这片广袤的多语言地域当中，这里有许多侯国和小城邦，他们与伟大的古亚述和古埃兰[1]帝国毗邻。这些伊朗

1. 古埃兰：亚洲西南部的古老君主制城邦国家，是伊朗的最早文明，公元前3000年以前在底格里斯河东岸建国，现位于伊朗的胡齐斯坦及伊拉姆省。——译者注

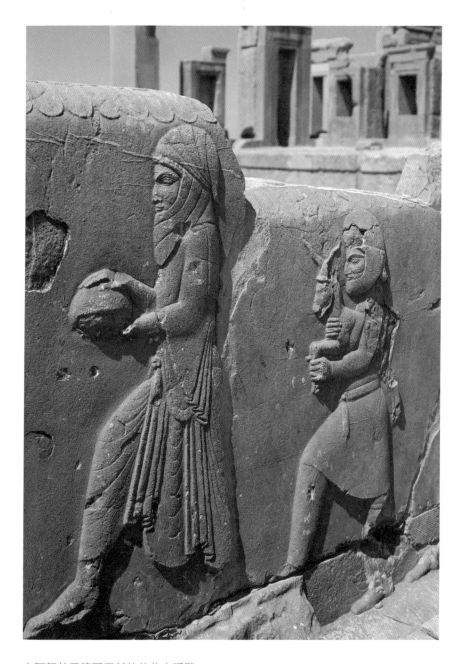

向阿契美尼德国王献礼的仆人浮雕

设拉子，波斯波利斯古城遗址，塔恰拉宫（或大流士宫）正面楼梯的边墙

人部落主要从事养牛和农业生产，他们定居在亚述、埃兰、玛纳以及乌拉尔图的疆域当中，并且逐渐归顺于当地领主的统治。

伊朗人是经由怎样的路径来到这片高原地带的，公元前 12 世纪到公元前 11 世纪期间他们又是如何融入这个多民族环境进而形成现今的伊朗的，这些问题从表面上看起来与伊朗的文化艺术史似乎没有什么直接的关联。然而，正是这些问题促使学者们对伊朗铁器时代展开大规模的考古发掘与研究工作。

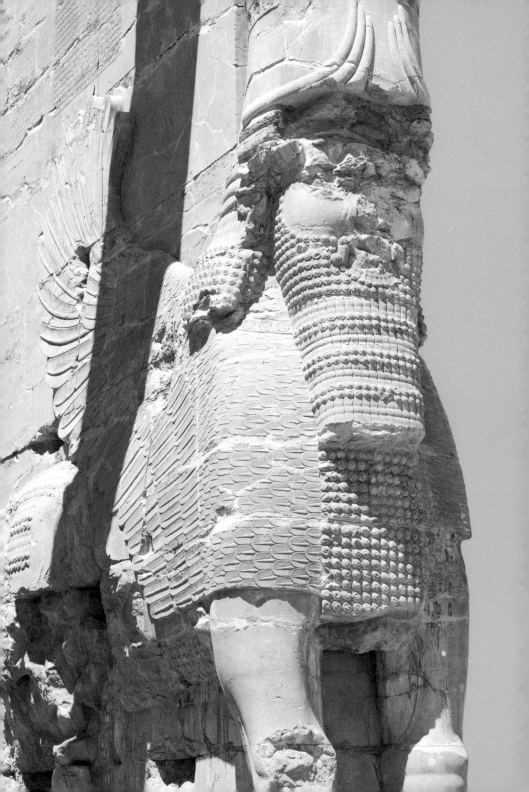

史前时期的
波斯艺术

Prehistoric
Persian Art

PERSIAN
ART

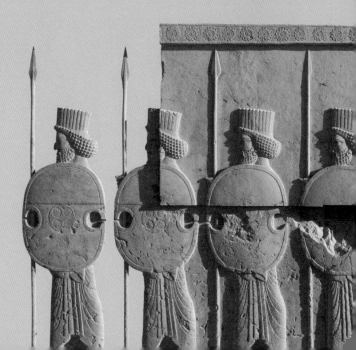

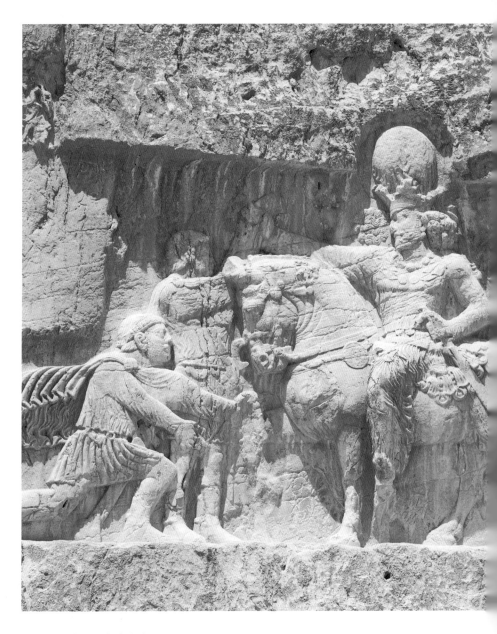

伊朗波斯波利斯古城遗迹

古代波斯遗迹

考古学家在马利克山发现了 53 座墓穴，其中共有 4 种不同类型的"石箱"。周围还发现了纯金高脚杯，其中一些尺寸巨大，此外还有金质和铜质器皿、纯铜兵器、马具配件、瓷器以及装饰品等。1958 年夏天，在清理哈桑鲁堡垒当中的一个房间的坍塌的屋顶时，考古学家罗伯特·戴森（Robert Dyson）突然间发现了一只人手，裸露的指骨上覆盖着一层铜绿，这层铜绿应该是来自一旁的青铜战士的护腕和一个高20厘米、直径 20 厘米的实心金碗。

哈桑鲁堡垒是当地首领的总部，显然在公元前 9 世纪末或公元前 8 世纪初曾经遭到过围攻和洗劫。皇宫侍卫或寺庙看守试图抢救的金质器皿属于神圣器具。器皿的顶端四周刻画着 3 位天神乘着战车，其中两辆战车由驴子牵引，另一辆由公牛牵引，与此同时一位祭司立于公牛的前方，手中握着一个器皿。这幅场景刻画的可能是雷

神（或者雨神）、戴着角冠的民族神以及配有太阳圆盘和翅膀的太阳神。在这个器皿上总共发现有 20 多个不同的人物或动物形象，包括天神、英雄、猛兽以及怪物，此外还有羊被献祭的场景、英雄与龙人战斗的场景，祭祀仪式上屠杀儿童的场景以及站在鹰背上战斗的女孩。1962 年，伊朗考古局派出了一支科学探险队前往位于"石箱"以西 14 公里处的吉尔文。

在这里，我们第一次将波斯艺术作为一个整体，对它的形成进行考量。这个考量的基础是认为波斯艺术是由许多异质单元构成的，这些异质单元来源于周遭环境，来源于被重新解读了的诸多东方古文明当中的宗教形象元素，这些元素被当地艺术家所吸收用来表现他们的神话传说或者刻画他们的神灵形象。

1946 年，学者们偶然间在距离哈桑鲁和兹维耶不远的地方发现了大量的考古遗存。20 世纪 50 年代，"兹维耶风潮"大行其道。古董商们的交易活动促使考古遗存当中的大量物品变成了私人收藏品，尽管也有一些最终流入了美国、法国、加拿大、英国以及日本等地的博物馆当中。直到 20 世纪 80 年代，大部分的考古遗存被馆藏于德黑兰考古博物馆。

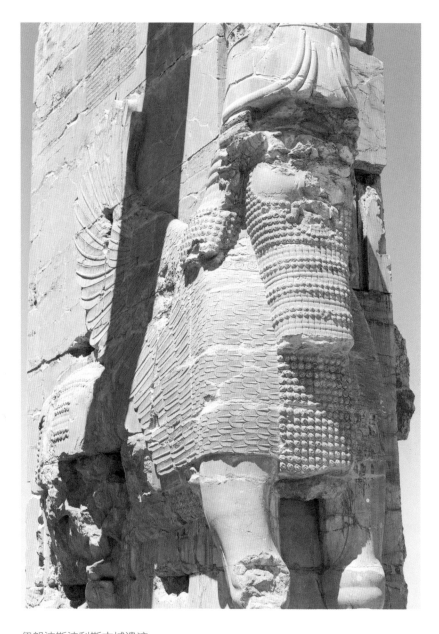

伊朗波斯波利斯古城遗迹

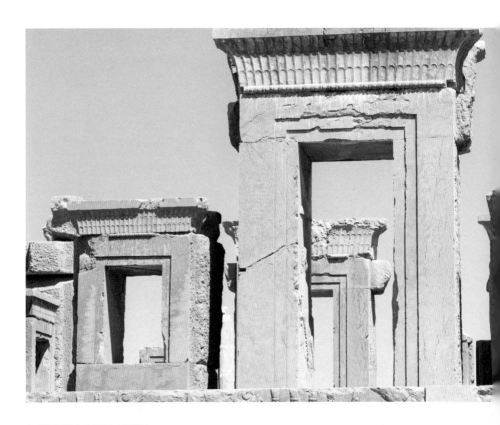

伊朗波斯波利斯古城遗迹

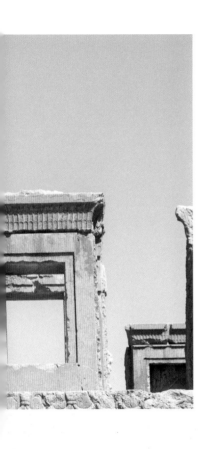

整座山都被寻宝者们挖得满目疮痍。山上还发现了一座小堡垒的残破的城墙。从里面出土的瓷器来看，这座堡垒应该是始建于公元前 8 世纪末期到公元前 7 世纪中期之间。一位研究这些考古遗存的学者曾指出："不幸的是，马被偷走了，剩下一个空空如也的马厩，这些残存的物品仅能证明这里曾经有一匹马，却无法判断马的具体样子。"

兹维耶遗迹出土了许多纹样各异的象牙牌。其中有一些具有十分独特的艺术风格，很明显是归属于亚述文明的，阿尔斯兰塔什、尼姆鲁德以及库扬及克地区的亚述宫殿中出土的文物与之极为相似。这些都是非常珍贵的历史遗存，包括装饰繁复的武器、代表国王或大臣职权的证章（如胸章、王冠、金腰带等）。所有这些物品在构图上几乎都遵循着纹章学的基本准则，"生命之树"两侧的对称图形代表着某种神圣物。兹维耶的"生命之树"有十多种不同版本，

但其中都有由 S 形曲线交织构成的复杂图形,公元前 13 世纪至 7 世纪时期的乌拉尔蒂安铜腰带上的图案与之最为接近。绘制着精美图案的兹维耶"生命之树"的数量并不是很巨大,总共有十余个。

兹维耶的工匠们创造出了一种象征权力的权威物（如仪式武器、胸章、王冠、腰带等），他们借用了乌拉尔图、亚述、埃兰、叙利亚、腓尼基的一些图像语言,最后还借用了西徐亚的"动物图案"。由此,通过从多种异域文明当中提取不同的元素,他们创造出了自己的图像语言并进而形成了新的语境。工匠们同时也吸收了许多金属工匠的古老技艺。

兹维耶出土的物品基本都是为伊朗人,特别是米底统治阶层制作的。作为哈桑鲁和马利克流派的后继者,金属工匠在创作艺术品时遵循着马利克

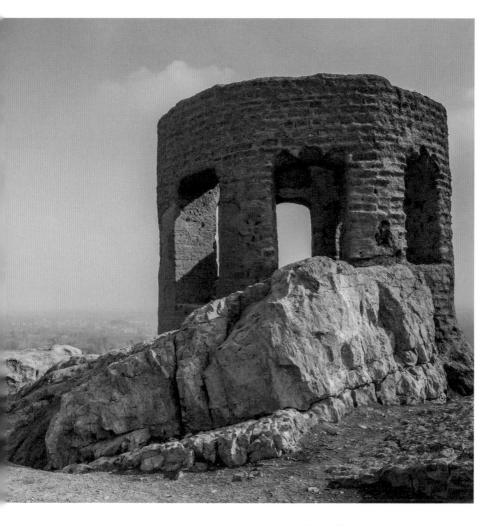

伊朗伊斯法罕的琐罗亚斯德教圣火庙遗迹

工匠所秉承的基本原则，他们吸取不同宗教体系当中的图像语言来描绘物品上的"恶灵"和"善灵"的形象。在选取吸收图像语言的过程中，这些形象在其自身图像体系中所具有的象征性并没有得到特别重视。

只有在晚期的琐罗亚斯德教[1]艺术品当中，我们才能够找到些许拟人化表征的模糊的影子。事实上，只有一个伊朗女神——阿娜希塔女神[2]（Anahita）的形象是拟人化的。古代伊朗宗教当中的其他所有神灵的形象都是抽象的，人们仅仅通过其前身形象来表现他们，主要是某种鸟或野兽。在伊朗古经《阿维斯陀》（Avesta）最古老的一个卷本《亚斯纳·哈普塔尼蒂》（Yasna Haptanhaiti）当中有对神圣物崇拜的记述，如三条腿的神驴哈拉（Khara）等。

这或许能够解释为什么艺术家在描绘伊朗神灵的时候需要从古老东方艺术范例当中去寻找适合的图像。自然而然地，米底国王接纳了亚述、乌拉尔图以及埃兰的丰富的图像艺术，特别是其历史文化发展过程中所形成的宗教艺术。马

1．琐罗亚斯德教：古代波斯帝国的国教，又被称为拜火教，在中东较有影响力。——译者注
2．阿娜希塔女神：琐罗亚斯德教信奉的女神，拥有统领江河湖海的神力。——译者注

利克和兹维耶地区逐渐形成了一种以异域象征语言作为基础的伊朗本土象征语言，异域象征语言正是波斯艺术的一部分，从兹维耶的立场上来说，波斯艺术也可被称作米底艺术。

阿契美尼德的统治者大流士一世（前 550—前 486）有一处铭文是有关于他的苏萨皇宫的构造的，这座宫殿建成于兹维耶文化形成之后的一个世纪，铭文记述道："米底人和埃及人擅长使用黄金，他们用黄金制作手工艺品。"铭文里还列举了其他一些工匠，如石匠、琉璃瓦匠、雕塑家和建筑师等（伊奥尼亚人、吕底亚人和埃及人），可见大流士的信息是准确的。

我们已在前文中提到了一些与洛雷斯坦艺术有关的物品的主要特征，洛雷斯坦是伊朗的一个极具特点的宗教体系。20 世纪 20 年代，洛雷斯坦文化开始引起学界的关注。相传 1928 年，在一个名叫哈尔辛的小镇里，一个牧民用一个奇异的铜物件跟当地货商换了几块蛋糕，这个铜物件是一个人偶，人偶的身体周围环绕着奇异的野兽。

故事或许只是个传说，但众所周知的是，当这样的小物件开始出现在德黑兰乃至伦敦、纽约甚至巴黎的古董商店时，社会各界迅速对它们产生了兴趣，数以千计的洛雷斯坦小

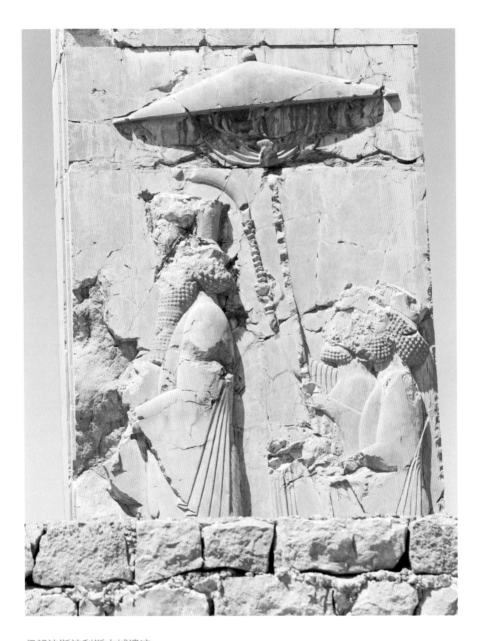

伊朗波斯波利斯古城遗迹

铜件流入到了私人收藏家或者博物馆的囊中，这让来到洛雷斯坦的考古专家们除了看到一些被挖掘得满目疮痍并被抢掠一空的墓地以外，几乎一无所获。

从考古资料来看，洛雷斯坦工匠具有数千年的冶金传统和丰富的经验，他们制作手工兵器、马具，提供给不同的客户，包括国王、贵族以及不同民族部落的首领等。

想要分析阿契美尼德王朝这一世界著名的古王朝时期的艺术形式，我们必须要探讨至少一种建筑体系，如波斯波利斯建筑。

波斯古国的波斯波利斯、帕尔萨位于伊朗南部，距离设拉子 48 公里左右。该地的建筑建于公元前 520 年至公元前450 年。整座城市建于一座巨大的人造平台上，平台的尽头有一段由石灰岩砖块建成的宽大阶梯，共 111 级台阶。

这座巨大的平台上有一个风格统一的建筑群，主要由两个不同类型的宫殿构成——塔恰拉宫（居住宫殿）和朝觐殿（大殿）。其中，最为人所熟知的是"大流士和薛西斯的朝觐殿"，这是一个方形的大殿，72 根石柱支撑着天花板。大殿左侧有三组形制相同的士兵队列，包括手持长矛、弓箭和箭筒的埃兰士兵，手持长矛和盾牌的波斯卫队以及手持长剑和弓箭的米底士兵。此外，还有抬着国王的皇冠、

引领着皇家马车以及驾驶着皇家战车的勇士们。大殿右侧的浮雕描绘着不同民族的游行队伍，他们都是阿契美尼德王朝的臣民。站在队首的是总督，总督通常是从贵族世家当中挑选出来的，他们穿着波斯仪式服装，头戴高高的冠冕。

此外，还有米底人与著名的"尼萨马"，马背上驮着的金花瓶、高脚杯和项圈，有埃兰人与驯服的母狮和金短剑，有非洲人与霍加狓，巴比伦人与公牛，亚美尼亚人与马匹、花瓶和角状杯[1]，阿拉伯人与骆驼等。

"大流士和薛西斯的阿帕达纳宫"的东门这一侧，在靠近大门的位置上绘有大流士一世这位阿契美尼德王朝的万王之王的形象，他端坐在他的宝座上，旁边站立着他的继任者薛西斯。他们两人的双手向空中举起展开，对着神兽"赫瓦纳"（Khwarnah）做出了膜拜的姿势。在正殿的北入口处绘有万王之王决战猛兽的图像，猛兽长着狮子的头颅、身躯和前肢，鸟的翅膀和后肢，还有一条蝎子的尾巴。

在这些武器、服装、头饰，乃至一些绘制精美的昂贵器皿、装饰品以及马具的种种细节中，都可以看到支配设计制作意向的准则得到了细致的表达和彰显。波斯波利斯"肖像"

1. 角状杯：rhyton，又称"来通杯"。——译者注

都是高度程式化的，辨别人物需要通过服饰细节（如皇冠、武器、手镯），或通过他们站立的位置以及一些清晰可辨的"人物志"特征等。

征服了米底和小亚细亚，摧毁了巴比伦之后，阿契美尼德的万王之王居鲁士二世（前590—前530）成了这个巨大帝国的统治者。鉴于当时全新的政治与宗教局面，他下令从帕萨尔加德开始建造新的建筑。他的官邸是以石头建造、以浮雕装饰的。建筑当中使用了米底人以及居鲁士所征服的亚述人和埃兰人的概念和工艺。其他的一些建筑则缺乏既有的传统形制，它们可以说是某些元素的综合体。所有的宫殿都是由石头建造的，而当时这种建筑仅存于小亚细亚，因而十分有必要从萨迪斯和以弗所等地引进更多的石匠，这些石匠拥有美索不达米亚或米底的传统技艺，他们几乎都是主要从事雕塑工作。此种工艺流派首先发端于帕萨尔加德，此后在波斯波利斯逐渐繁盛起来。

阿契美尼德时代是第一个波斯本土艺术发展的时代，有许多艺术品包括文字资料得以留存下来。留存下来的艺术品或许有助于重建米底的艺术历史，而比较研究目前则只能停留在基本形式或理论（而非具体实物）的层面上。阿契美尼德艺术的悖论在于：几乎所有图像的细节元素或者建

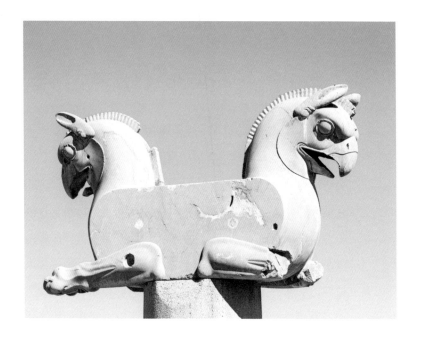

双兽（或格里芬神兽）
设拉子，波斯波利斯古城遗迹中的柱头雕像

筑构造都可被追溯到某些古老时代或者异域文明的特定原型身上，然而图像本身又是绝无仅有的，是阿契美尼德风格的。

例如，波斯波利斯的阿帕达纳宫是大流士下令仿照苏萨的宫殿而建造的，亚美尼亚的乌拉尔坦神庙也是照着其他神庙复制的；在花剌子模[1]，有许多为阿契美尼德的总督建造

1. 花剌子模：又译作"花拉子模"，位于中亚西部，今土库曼斯坦和乌兹别克斯坦境内。——译者注

的形制相同的宫殿。然而，很多建筑使用的是当地的传统材料而非石头。

我们如今所看到的阿契美尼德艺术，主要是帕萨尔加德、波斯波利斯、苏萨、贝希斯敦铭文浮雕以及纳克斯－鲁斯塔姆（Naqsh-erustam）[1] 的阿契美尼德国王石墓，此外还有数不胜数的有关金属加工或玉石雕刻的文献记载，这些基本上都是赞颂君主的皇权以及帝国的威严的。只有这种赞颂主题的内容才能赢得阿契美尼德统治者们的喜欢。

这里存在着一种有意识的选择，或者说存在着一种由特殊目的所支配的精确的图像体系。人们可能会认为，波斯波利斯的浮雕之所以主题单一，是由于波斯波利斯本身是一个宗教城市。神圣伊朗新年"诺鲁兹"（Nawruz）隆重的庆典活动就是在这里举行的，这里也是万王之王加冕的地方。由此我们可以推测，波斯波利斯浮雕上面所表现的正是这个仪式，还有一些古代伊朗人和神话传说等。这些图像基本贯穿整个阿契美尼德艺术体系。这一时期，某些重要场景的相关设计准则被确定了下来，例如，国王凯旋的场景、表现国王宗教信仰的场景以及某些象征性图案等。

1. 纳克斯－鲁斯塔姆：位于伊朗法斯省，是古代波斯王陵的所在地。——译者注

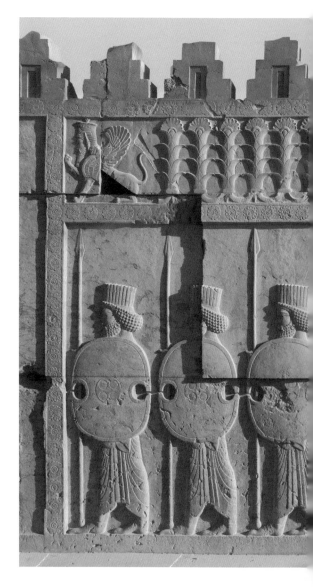

狮子猎杀公牛浮雕和士兵浮雕

公元前 500 年阿契美尼德王朝

设拉子附近，波斯波利斯古城遗迹石阶

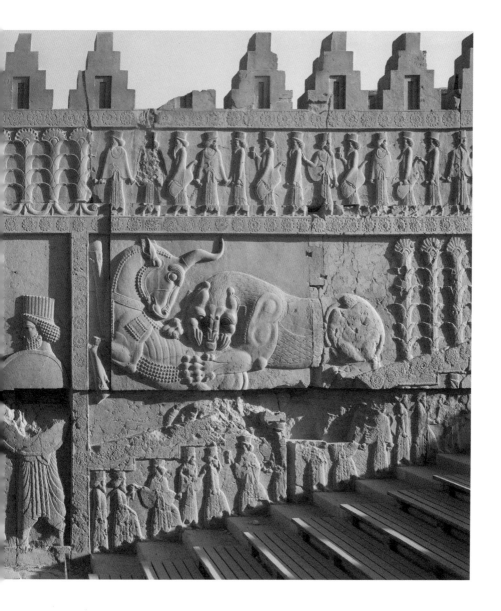

这些准则在伊朗延续了几个世纪之久。

神兽"赫瓦纳"象征的是命运之神、胜利之神以及"皇室宿命"之神，这一形象大约是在大流士时代开始出现的，并在其统治期间不断发生演化：贝希斯敦的岩石上刻画着"赫瓦纳"神，他的王冠上冠以一圈星星饰物，手里握着一个金属项圈——权力的象征。在波斯波利斯，"赫瓦纳"被刻画成了国王大流士的样子。波斯波利斯巨大的"万国之门"上面重复出现亚述人的"守门者"舍杜（shedu）的形象，里面充满了伊朗工匠们对原形细节的吸纳和改造，然而在这里它们象征的是伊朗神灵古帕夏（gopatshah）。这个形象在应用艺术当中也十分盛行。纳克斯-鲁斯塔姆大流士石墓的大门上有一些雕塑，它们实际上是复制了波斯波利斯的王权雕塑，里面展现的是被征服属国的代表们簇拥在祭台周围的场面。画面中，大流士本人立于台阶的第一层，身体倚向一张弓，一只手高高举起指向燃烧着熊熊火焰的祭台。画面的上方，跃过一只神兽"赫瓦纳"。这个画面很快就成为艺术经典，并在后世的阿契美尼德君主们的墓葬中重复出现。

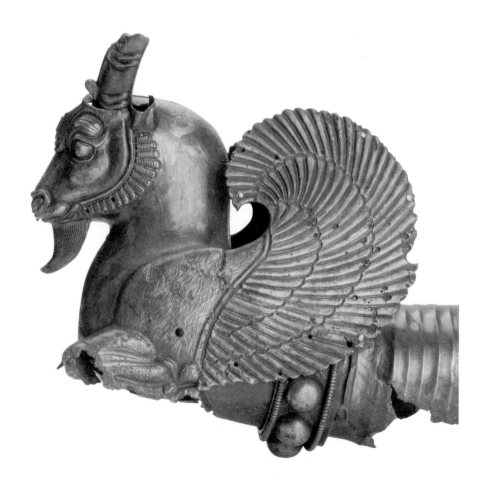

古希腊角状杯

公元前 5 世纪，长度 50cm，铸银加镀金
圣彼得堡，艾尔米塔什博物馆

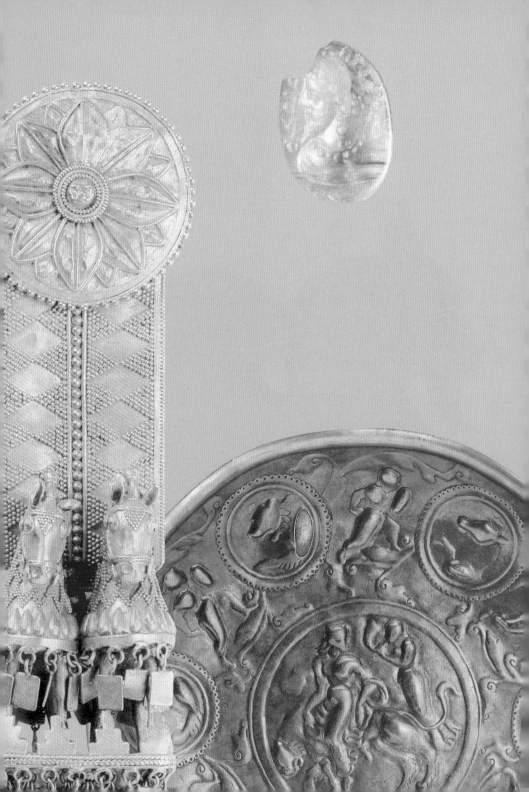

希腊化时代的
波斯艺术

Persian Art in
the Age of Hellenism

PERSIAN
ART

公元前 330 年的春天，亚历山大大帝下令焚毁了波斯波利斯的阿帕达纳宫，这一事件成为伊朗历史与文化上的一个转折点。亚历山大的东方战役开启了一个新的时代，史称"希腊化时代"。伴随着亚历山大大帝军队的挺进，希腊世界的艺术品位，包括工匠和艺术作品等也不断地涌入伊朗。亚历山大的继任者塞琉古试图在这片社会结构不同、信仰习俗各异的土地上建立一个统一体，他所面临的局面既复杂又统一，复杂的是东方各大城市在形成的过程中将权力赋予了城邦，而统一的是早在亚历山大的军队到来之前，东方世界就已经出现了与希腊社会类似的社会结构和政治制度。由此，一种叫作"世界主义"（cosmopolitanism）的意识形态在相当长的一段时期内占据主导。

最初，希腊人并不想"希腊化"他们所征服的这片土地。尽管希腊人深信他们自己的政治体系以及生活方式的优越性，但是他们仍然能够容忍甚至是支持当地的宗教信仰。最终，波斯人与希腊人之间形成了一种协作关系。波斯人帮助征服者创建国家政治机构、协调宗教事务，这些都大大地加快了民族融合的进程。

直到今天，在波斯艺术的世界里，仍有一些独立的艺术作品，如同一片独放异彩的"马赛克"，它们具有特异的风

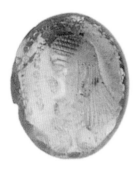

雕刻紫水晶

公元 3 世纪，2.3cm×2.1cm
圣彼得堡，艾尔米塔什博物馆，
于 19 世纪下半叶纳入馆藏

雕刻紫水晶

公元 3 世纪，2.7cm×1.9cm
圣彼得堡，艾尔米塔什博物馆

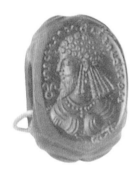

雕刻玉髓

公元 4 世纪，2.2cm×1.6cm
圣彼得堡，艾尔米塔什博物馆

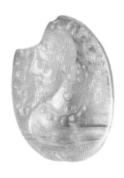

雕刻玉髓

公元 5 世纪
莫斯科，历史博物馆

格和概念，很难与其他艺术作品相融合。因而，我们必须记住当时的伊朗仍是一片"盲区"。我们熟知中亚、阿富汗、印度西北和美索不达米亚的许多艺术作品，对伊朗的却知之甚少。

在希腊化时代的早期，一种通行的宗教语言出现了，即太阳神教，在埃兰它被称作闪米特之神贝尔（Bel），在叙利亚它被称作闪米特之神阿芙兰（Aphlad）；在伊朗被称作阿胡拉·马兹达（Ahura Mazda）和密特拉（Mithras），它盛行于整个帕提亚帝国[1]。相类似的还有胜利之神，即伊朗的乌鲁斯拉格纳（Verethragna）和希腊的赫拉克勒斯（Heracles）；还有母亲女神或生殖女神，伊朗人称之为阿娜希塔，闪米特人称之为纳奈（Nanai）或阿塔加提斯（Atargatis），她常与希腊的阿尔忒弥斯或小亚细亚的西布莉形成对比。

这一时期，有些伊朗神灵被赋予了人的特征。戈桑（gosans）或游吟诗人在帕提亚统治者的法庭上扮演着极为重要的角色，他们会通过吟唱史诗民谣来赞颂古代伊朗英雄们的丰功伟绩，如凯扬王朝（Kayanids）的君主（最早信奉伊朗琐

1. 帕提亚帝国：公元前 247 年—公元 224 年，波斯第二帝国，又称安息帝国。——译者注

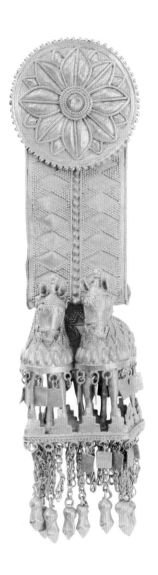
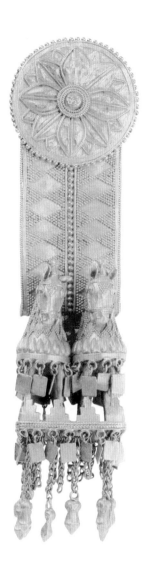

寺庙吊坠装饰

公元 4 世纪，长度分别为 12.95cm、13.15cm，重量分别为 100.73 克、101.07 克，
黄金焊接与颗粒装饰

第比利斯，格鲁吉亚博物馆，于 1908 年被收入馆藏

罗亚斯德教的君主们），或者与恶魔战斗的英雄战士们：
帝涛纳（Thraetaona）、屠龙者或者游牧人的征服者扎勒
（Zarer），等等。这些传统更具有世俗性而非宗教性，它
们是帕提亚宫廷教条的重要组成部分，帕提亚的君主们可
以由此将自己的血统追溯到古代史诗英雄们的身上。王朝
法律是在史诗的基础上制定的，史诗确立了帕提亚人对伊
朗的神圣皇权，它构成了 19 世纪之前的伊朗王朝的历史。

帕提亚王朝存续的最后时期，基督教崛起并突破了西方界
限迅速地传播出去。与此同时，位于帕提亚帝国东部边疆
的贵霜帝国 1 正发生着极为重要的佛教运动，这次运动改
变了大乘佛教的教义。在伊朗南部的帕尔萨，琐罗亚斯德
教正慢慢地发展为国教。希腊化时代的宗教融合与通行宗
教语言的形成逐渐让位给了对教条主义宗教的探寻。

1. 贵霜帝国：亚洲古帝国，疆域从今天的塔吉克斯坦绵延至阿富汗境及印度河流
域，存续于公元 55 年— 425 年。——译者注

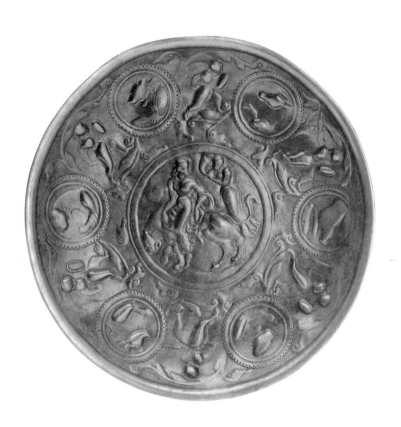

骑豹子女神及野兽纹碗

公元 3 世纪，直径 23cm，重 801.9 克，银质，金属板铸打加工并镀金，挖低背景浅浮雕与单独加工饰板的高浮雕相结合，外加雕刻和穿孔工艺

圣彼得堡，艾尔米塔什博物馆，于 1886 年被收入馆藏

琐罗亚斯德教

伊朗宗教——琐罗亚斯德教的一些相关知识是十分重要的，因为在两千多年的时间，琐罗亚斯德教构成了伊朗艺术的意识形态基础。该教的名称来自它的创始人——琐罗亚斯德[1]。琐罗亚斯德很可能是一个真实存在过的人物，他的名字的意思是"金色骆驼的拥有者"，他是斯皮塔玛（Spitama）部落的一员，大约生活在公元前7世纪。琐罗亚斯德宣讲主教所反对的教义，由此遭到了部落的驱逐而逃亡到伊朗东部，来到了巴克特里亚王国或者德兰吉亚纳地区，在那里他受到了凯扬王朝君主维斯塔斯帕（Wishtaspa）的欢迎，正是这位君主第一个皈依了琐罗亚斯德教。人们所熟知的琐罗亚斯德教其实是后来的萨珊版本的。它的核心教义是一种二元论，即世界上存在有"善与恶"两大阵营，存在的本质恰恰在于二者之间的争斗。与此同时，琐罗亚斯德教是一种一神论的宗教，阿胡拉·马兹达是唯一的神，同时也是女神之神、光之神，他的宿敌"黑暗之神"安哥拉·曼纽（Angra Mainyu）及其手下则是恶神（daevas）。

1. 琐罗亚斯德，又译查斯图斯特拉，生卒时间为公元前628—前551年。——译者注

根据琐罗亚斯德教的教义，空间与时间是无限的。空间分为两个部分，即"善之境"与"恶之境"。在无限的时间里，阿胡拉·马兹达创造出了一种有限，即 12000 年左右的一段时间。周而复始的概念对琐罗亚斯德哲学来说至关重要。琐罗亚斯德的教义与主张都体现在了其神圣经典《阿维斯陀》（*Avesta*）当中。

公元 5 世纪，《阿维斯陀》编纂完成之后，部分经文被翻译成了中古波斯语并加上了注释，还附上了一些外延性的评注。经文里面有许多远古时代的神话和传说。《阿维斯陀》当中的神灵并不旨在以神圣经典的形式对人们加以管束。唯一例外的是书中的阿娜希塔（Anahita）女神，她被描述成了一个美丽的女人，身披银色海狸皮斗篷并佩戴着各种装饰品。

古老的阿契美尼德传统目前仅存于伊朗的帕尔萨省。这里曾有一个地方王朝执政当权，然而这里仅保留下来了极少量的艺术品，大约自公元 2 世纪起，当地统治者发行了一系列钱币，上面刻有其琐罗亚斯德教教名，以及赫瓦纳的象征和琐罗亚斯德教的象征——燃烧着熊熊火焰的祭坛与琐罗亚斯德庙宇。

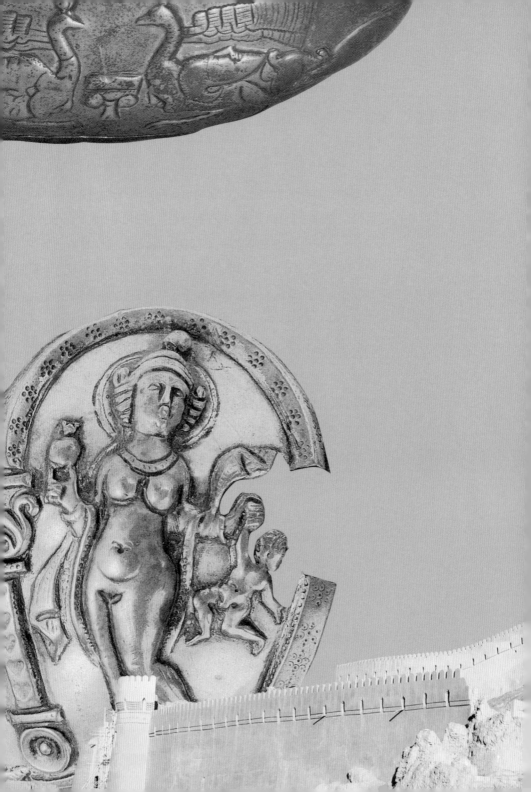

萨珊王朝时期的
波斯艺术

Persian Art in
the Age of Sasanian

PERSIAN
ART

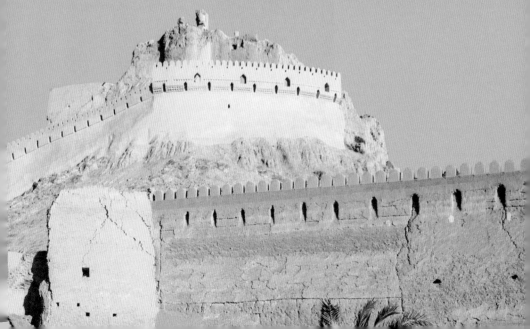

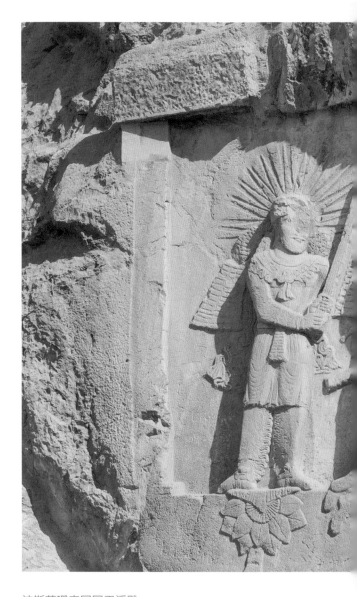

波斯萨珊帝国国王浮雕

公元 3 世纪以后

伊朗，塔伊波斯坦

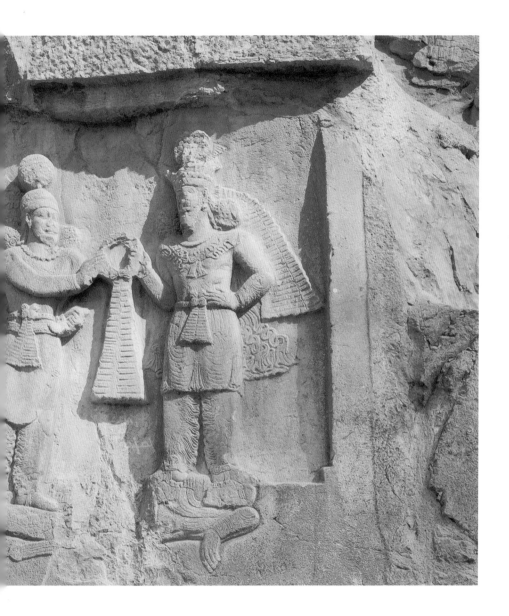

萨珊时代遗迹

伊朗，奥比扬奈村（伊朗最古老的村庄之一），山顶

萨珊王朝建立于公元 3 世纪，一个强大的中央集权随之形成，萨珊统治者很快便统一了整个伊朗。

当时，国家统一的关键词是"复兴"，复兴古老伊朗的富丽堂皇，复兴古老宗教的雄伟壮观。不久之后，萨珊统治者便将其血统追溯到了阿契美尼德王朝。很自然地，他们将那一时期的历史与文化看作伊朗对希腊化的民族主义的反应。

最重要的是，主题受限的萨珊艺术品十分地引人注目。纪念碑浮雕上面所表现的都是一些神灵授权于帝王、军队、决斗者或者万王之王及其子民的场面。总的来说，雕刻的宝石印章上面重现了公职人员以及牧师的肖像，金属制品上面则展现的是国王或子民围猎的场景以及一些官员肖像等。伊朗艺术在公元 3 世纪期间就是这个样子，这一时期应该说是古代伊朗艺术发展的尾声。

不论是在巨石浮雕上还是精巧的宝石印章上，不论是在粉饰灰泥墙上还是丝绸织物上，沙汉沙（shahanshahs）[1] 王冠的所有基本元素的绘制都保持着高度一致。直到萨珊王朝末期，艺术作品中所描绘的沙汉沙才开始戴上各不相同的王冠，王冠上绘有个人独有的标识或者他的保护神的象征图案。

有一些萨珊时期的宫殿遗址，还有几个琐罗亚斯德教庙宇留存了下来，那种穹顶加无窗中厅结构的庙宇或许在萨珊时代末期就已遍布整个伊朗了。这一时期，最为杰出的艺术当数大量的应用艺术品，除了有金属制品以外还有雕刻的宝石印章、纺织品、陶瓷制品以及玻璃制品等，在全世界的许多博物馆当中都可以看到它们。这些艺术品重现了公元 3—7 世纪期间东方最强帝国的形象，它是外域学习的对象、是文化的中心；这个强大帝国所留下的遗产不仅仅是近东地区的第一家医学院或大学，还有原汁原味的勇士传奇以及最早的一部古代伊朗大百科全书——《阿维斯陀》。

宗教艺术往往遵循着与官方艺术相同的发展线路。最初，琐罗亚斯德教的基本主题包括几位主要神灵的拟人画像，如阿胡拉·马兹达、密特拉和阿娜希塔；君主加冕圣殿内

1.沙汉沙：萨珊王朝时期的帝王。也有将其译为"万王之王"或"诸王之王"的。——译者注

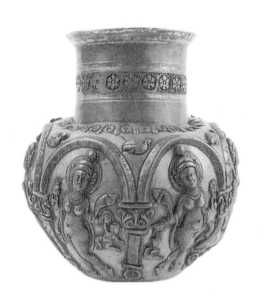

女神面纹罐

公元 6—7 世纪，高 14.5cm，重 358.3 克，银质薄片模制、压花、镂刻、穿凿以及镀金等工艺（罐子颈部为单独制作，接缝处饰有浮雕），由残留的焊料痕迹判断，罐子原本有把手

圣彼得堡，艾尔米塔什博物馆，1926 年由莫斯科克里姆林宫军械库调来

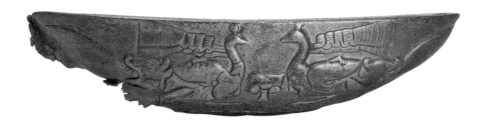

船型碗

公元 6—7 世纪，长 26cm，高 6cm，银质薄片模制加高浮雕工艺，
焊接边缘底部是椭圆形底座

莫斯科，历史博物馆，于 1947 年被收入馆藏

景以及主要神灵为沙汉沙授予君权的场景等。这些艺术品
用一种浅显易懂的象征语言反映出了深受伊朗统治者珍视
的权力的神圣本质。

这些官方艺术品反映出了萨珊统治阶层意识形态发展的最
初阶段，它们强调首位沙汉沙的真正政治胜利并宣扬他所
信奉的琐罗亚斯德教。到了公元 3 世纪末期，宗教主题变
得复杂了，看起来，琐罗亚斯德教低等神灵化身的官方形
象的引入似乎使宗教主题变得晦涩难懂了。乌鲁斯拉格纳
（Verethragna）[1] 的几种主要化身包括野猪、马、鸟、狮子
以及著名的塞穆鲁（Senmurv，半兽半鸟）。

琐罗亚斯德象征体系，即各种守护神的象征图样在沙汉沙
的王冠上占据了重要的位置。萨珊钱币上君主立于祭坛之

1. 乌鲁斯拉格纳：琐罗亚斯德教神灵的名称，又称英雄神或战神。——译者注

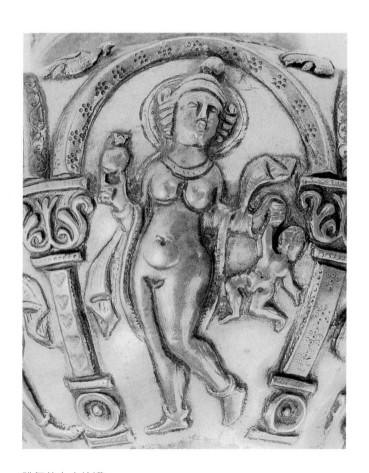

跳舞的女人纹罐

公元6世纪，高16cm，重871.3克，薄片模制加镀金（瓶颈是拼接的），镂刻和穿孔工艺

圣彼得堡，艾尔米塔什博物馆，1931年购于斯维尔德洛夫斯克

侧的场景及其背面的神灵肖像逐渐成为一种标准像。从另一个角度来说，琐罗亚斯德象征体系似乎淹没了其他各个艺术分支。

然而，宗教主题的原初含义业已丢失。琐罗亚斯德神灵的象征图像（各种鸟类、猛兽和植物等）都变得仁爱可亲了。这种形象与萨珊人所绘制的大相径庭，它们一定是来源于西方并与酒神信仰有着密切的关联。

公元 6—7 世纪期间，整个艺术世界盛行着一种叙事主题和祝福题材，尽管偶尔也会出现一些政治和宗教主题。当时甚至出现了一种"叙事琐罗亚斯德主题"，即艺术作品当中所表现出来的各种各样的《阿维斯陀》神话。

萨珊宗教图像与古代波斯艺术之间有着极为重要的关联。以实体或拟人化形式呈现的琐罗亚斯德神灵图像早已为我们所熟知，在米底和阿契美尼德艺术当中也可见到。这样的实体图像也融入到了萨珊艺术当中。例如，人所熟知的古帕夏，它的典型形象正是亚述文化的舍杜，此外还有巢居且有翼的狮子，还有狮子袭击公牛的场景，甚至还有一些古代的图像，如杜鹿、豹子和秃鹫等。变化具有着极为重要的意义。美索不达米亚的晚期希腊艺术对萨珊艺术的影响同样具有极为重要的意义。

贵金属器皿在萨珊艺术当中扮演着重要角色。这种器皿通常用于皇室盛宴，但盛宴本身通常也具备特殊的含义。昂贵的器皿一般是馈赠邻邦君主的贵重礼品，也是赐予功勋卓著的朝臣们的奖赏。它们以其卓越的手工工艺和美妙的形象而备受赞誉，然而它们所使用的金属材料在萨珊时代并不是特别昂贵。留存至今的最古老的银质庆典碗，大约制造于公元 270—290 年。

最早的表现狩猎场景的盘子大约制作于公元 270—290 年。这种艺术形式对于萨珊人来说是全新的，它表现出了一些创新性。到了公元 4 世纪晚期，银盘上的皇家狩猎图逐渐让位给了表现万王之王英勇的、史诗般的胜利图景。图像的发展变化所展现出来的正是萨珊艺术进化的特征，即由宗教正统走向不再需要宗教阐释的日常主题。

这些画面是最早的或许也是仅有的对伊朗战士的本领与勇气相关的口头传说或书面故事进行清晰展示的例子。我们发现这些画面里，既有有关战士英勇的故事，也有有关竞技技巧的故事。其中一个作品是有关于喀瓦德（Kavadh）的儿子库思老（Khusrau）[1] 及其编年史与政绩的，故事讲

1. 喀瓦德及其儿子库思老一世均为萨珊王朝的君主，即"沙汉沙"。——译者注

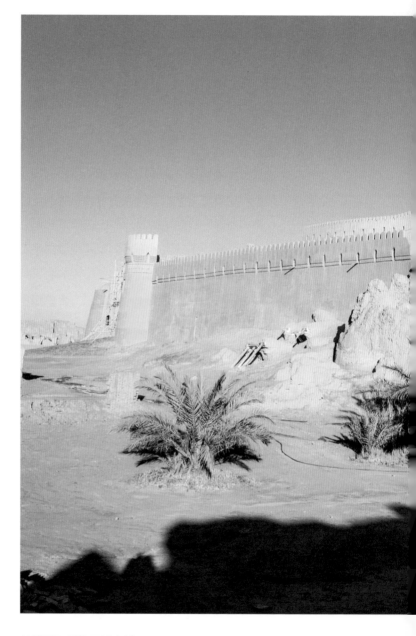

帕提亚王朝的巴姆古城

公元前 248—公元 224 年，有悠久的历史，
其大部分建筑修复重建于萨菲王朝时期

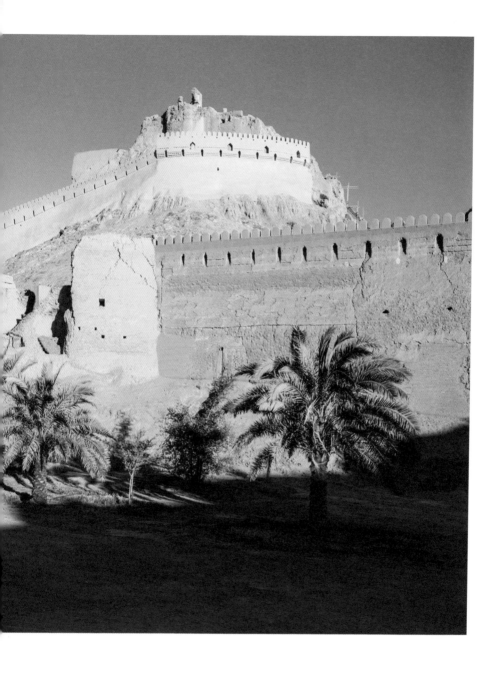

述的是一位弹奏着竖箜篌的美丽女子，她陪伴国王前来打猎，画面中常常表现的是沙汉沙库思老一世打猎的场景。这些演奏着竖琴、笛子和竖箜篌的美人形象通常出现在银制器皿上，如水罐、长颈瓶、深半球形碗或者浅盘等。

根据文字资料记载，节日庆典的高潮部分是仪式盛宴，通常在火神庙举行过祈祷活动之后就是仪式盛宴，各种仪式活动当中都会使用到银制器皿。庆典器皿的画面或许跟宗教仪式有关，这其中的细节我们仍不得而知。这些节日庆典的队列一定具有宗教象征性和仪式内涵，然而它们所遵从的是古代人们的习俗与象征体系。随着时间的推移，宗教逐步退后，最终成了背景。然而，公元 9 世纪的巴格达穆斯林群众热情洋溢地举办了几场琐罗亚斯德教的节日庆典，时至公元 10 世纪，伊朗的穆斯林统治者则非常热衷于庆祝琐罗亚斯德教的火节（Sadeh），火节刚好与圣诞节同一时间。

这种多样性在萨珊时代晚期变得有些混乱且令人难懂了，早期的精确性和严格的选择性似乎已土崩瓦解。通过我们今天所知的萨珊遗存来看，那一时期的所有艺术（不仅仅是金属制品）的发展基本都遵循着这样的路径：宣教性质逐渐消失，英雄史诗、祝福题材和日常题材逐渐成为主流。

正是由于这样，后来才有大量相似的图样传入了伊斯兰国、倭玛亚王朝以及阿拔斯王朝的艺术中。

中世纪的波斯和阿拉伯诗人笔下时常出现的琐罗亚斯德女孩是个很有趣的例子。在酒馆或庙宇遗址当中女孩的形象常常是正在为人斟酒，而这是被伊斯兰教所禁止的。这不是与琐罗亚斯德盛宴美酒有关的仪式的一种碎片残存吗？这不是为什么有这么多捧着美酒和葡萄藤的女孩形象以及其他一些"酒神"元素出现在萨珊银器和早期伊斯兰陶瓷上的原因吗？

由此，纵观整体萨珊王朝时期的波斯艺术，人们可能会做出这样的总结：最初，它的主题范围较为有限且（正如同艺术那样）严格地根据类型来进行分类，可谓"概念的"，或者主题是任意的，但它们有具体特定的阐释；还有一种主题是"皇室的"，也就是政治宗教宣传的工具。

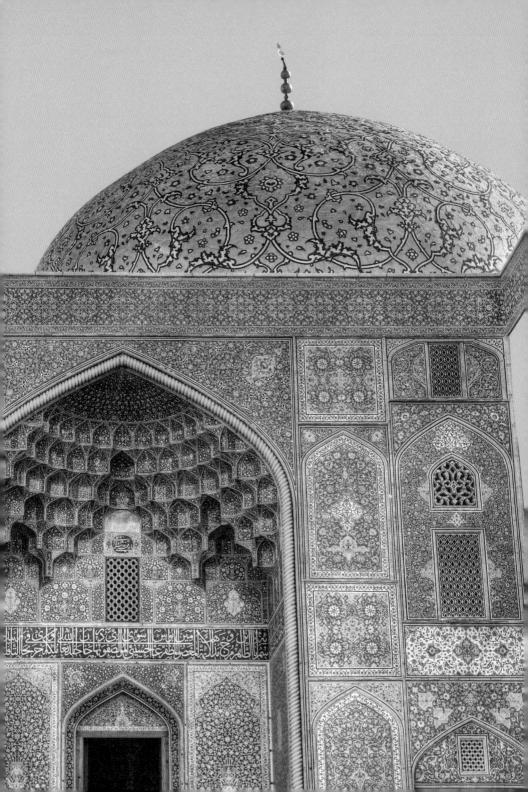

伊斯兰教与中世纪的波斯

Islam and Medieval Persia

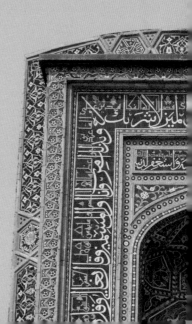

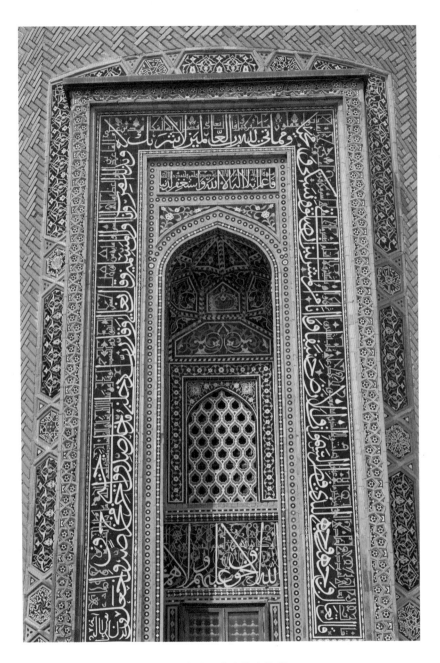

伊朗阿尔达比勒的谢赫萨菲丁长老陵园的安拉安拉塔

公元 14 世纪

自公元 7 世纪以来伊斯兰教就一直是伊朗的主导意识形态，然而，哪怕只是粗略地列举一下与新伊斯兰教有关的种种问题，也是超越本书的研究范畴的。但是，有一个方面至关重要。最初的伊斯兰教反对象征表征，在这方面，伊斯兰教不同于佛教、基督教以及琐罗亚斯德教，后者都广泛地使用象征表征，并长期使用拟人化的手法表现它们的神灵。这种针对活物描绘（实际上只是针对崇拜对象的拟人化表征）的敌对态度，造成了一系列的后果，这些后果直接影响着伊朗艺术的发展。

首先，它造成了纪念性艺术形式的持续衰落，如岩石浮雕、粉饰灰泥板或者壁画。其次，它降低了艺术家的身份，至少在伊斯兰教的第一个世纪里，艺术家们被逐出了"创造取悦上帝的作品"的行列，他们的职业也变成了不完全受命于宗教道德的了。

第三，它制约了一些潜在新主题的出现，除了基督教或佛教艺术的核心宗教主题——上帝及其善行的图像、先知和圣人的故事以外，对世界的任何艺术表达都可以在中世纪的非穆斯林文化中找到。

护教者（阿拉伯语中的"分离派"）坚决抵制人类样貌的上帝形象，也不承认人类所赋予上帝的特质或属性，如"全

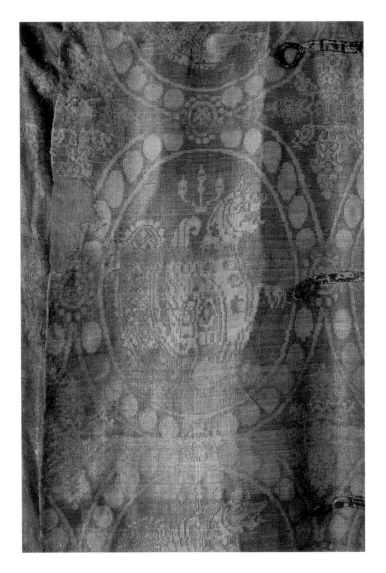

森穆尔夫图案的卡夫坦长衫

公元 9 世纪，宽 140cm，长 227cm，丝绸（细麻织物）

圣彼得堡，艾尔米塔什博物馆，被发现于莫谢瓦亚·巴勒卡（北部高加索）墓葬中

能的"或"全视之眼"等，因为那些都属于"可理解"的范畴。根据护教者的教义，上帝是一个纯粹的统一体，用人类的词汇无法对其进行定义，也是人类所不可知的。

法基赫（faqihs）（权威神学家）之间长期存在的争论并不能促使法定禁忌或普遍禁忌的形成。当然，穆斯林神学家对图像艺术所持的态度经历了一个过程，曾经有一段时期盛行着非常严格的态度，甚至还有一段时期存在着迫害与极端对抗，但有一点是清晰明了的，即争议始终且仅仅存在于宗教拟人化的问题上。

因此，没有理由将伊斯兰文化当中的图像艺术看作是对宗教禁忌的持续抵抗。另一方面，伊斯兰教的到来打破了其他的一些局限，这给伊朗艺术的发展带来了深远的影响。

公元 8 世纪，伊斯兰国家科尔多瓦哈里发的版图不仅包括伊朗全境，还包括拜占庭、北非、伊比利亚半岛、中亚和阿富汗的部分疆域，随后又进一步扩大；然而，这个国家远远称不上是（像阿契美尼德王朝和萨珊王朝那样的）世界帝国。统治者哈里发[1]接替了伊玛梅特（Imamate）[2]先知，

1. 哈里发：伊斯兰宗教、政治领袖，是伊斯兰政治元首的称谓。——译者注
2. 伊玛梅特：伊斯兰教领拜人的一种职位，也可指领拜人所占有的领土。——译者注

成了伊斯兰国家的精神领袖并掌握有政治权力。根据伊斯兰教法，他必须要么是由全体人民推选出来的，要么在他有生之年就要选出法基赫所认可的继任者。人们普遍认为哈里发的君权是由神灵所授予的，因而伊斯兰国家应属君权神授而非暴君专政的。

从理论上来说，伊斯兰教时期的国家属于平等社会，国家内部所面临的基本问题不是社会等级方面的，也不是贵族与平民之间的，而是穆斯林与异教徒之间的。从艺术的角度来说，这种社会体系不仅促成了形式与主题的分层，也促成了单个艺术类型的分层。伊斯兰入侵者扫平了社会体系当中的阶层和等级，这对主题分层和美术分支都造成了巨大的影响。萨珊王族与"勇士"文化也消失殆尽。

伊斯兰入侵者消弭了伊朗文化当中的许多界限，不仅仅是宗教方面的还有社会阶层方面的。萨珊时代所有艺术形式、主题以及构图当中所形成的琐罗亚斯德教内涵或政治宣传阐释也不复存在了，最终国王就只是国王，英雄、勇士和猎手也就只是英雄、勇士和猎手，鸟兽、花朵和植物也仅仅是鸟兽、花朵和植物。所有这些图像（其中也包括许多来自异文化的图像和构图）构成了中世纪的伊朗艺术，它的发展遵循着同一条总路径且塑造着中世纪艺术，如繁复的装饰纹样以及对抽象构图的追求等。

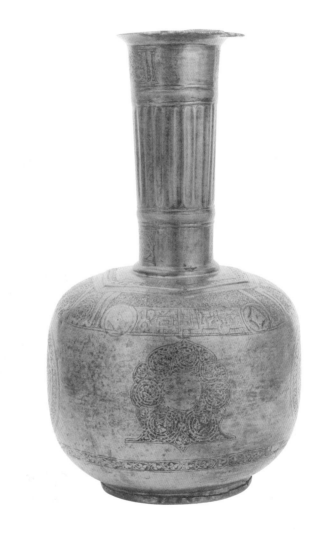

公元 11 世纪至 12 世纪早期，高 37.5cm，铜质（黄铜）铸造、锻造、雕刻与铜镶嵌工艺

圣彼得堡，艾尔米塔什博物馆，1930 年由苏联科学院亚洲博物馆移交过来

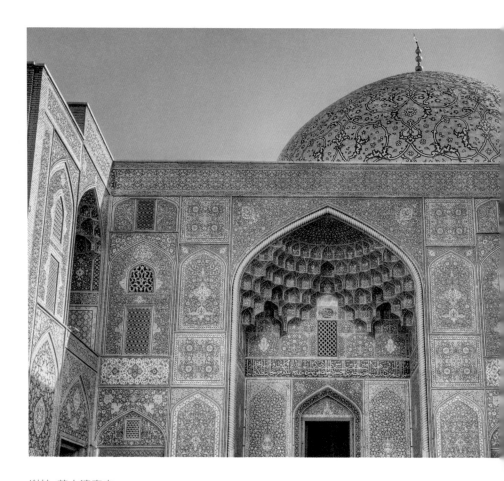

谢赫·劳夫清真寺

伊朗，伊斯法罕伊玛目广场

然而，伊朗艺术与文化却并没有完全融入伊斯兰文化当中去。恰恰相反，伊朗文艺复兴（公元 10—11 世纪）之后，现代波斯语和阿拉伯语成了伊斯兰教的通用语言，伊斯兰文化深受伊朗文化的影响，伊斯兰教也变成了一种多语言、多民族的文化和信仰。

公元 7—9 世纪，伊朗东部省呼罗珊（Khurasan）对新文化的诞生具有特殊的意义（中世纪时期，它围绕着当今伊朗的东北部、土库曼斯坦的南部和阿富汗的西北部）。

阿拉伯人侵入伊朗所造成的最直接的一个结果就是，大量阿拉伯人涌入伊朗的各大城市或者建立起军事阵地，这些军事阵地后来也变成了城市。阿拉伯移民数量众多，公元 10 世纪，阿拉伯人就已经成为了库姆城的多数人口。

权力之变还带来了另外一个重要结果。阿拔斯王朝时期之前，伊朗的伊斯兰教社区主要是由阿拉伯人构成的，后来波斯人才开始逐渐皈依伊斯兰教。波斯人并不享有同纯阿拉伯人平等的权利。到了阿拔斯王朝末期这种分化才结束，与此同时，许多迪坎（dihqans）[1] 接受了伊斯兰教，他们不但保留了自己的社会地位有些甚至还得到了提升。

1. 迪坎：意为村主或者贵族。——译者注

现代波斯文学作品的创作是中世纪波斯艺术最为重要的一个因素，因为文学作品是图像艺术的基石。关键的先决条件早已具备：萨珊艺术当中的解说性和各种形式、伊朗东部和中亚地区丰富的壁画传统以及拜占庭东部省份同样丰富的基督教艺术传统。

这里必须要提一下欧洲中世纪艺术同伊朗中世纪艺术之间的重要区别。在西方，文艺复兴之前的中世纪艺术当中，上帝的神迹、圣徒和苦行僧的形象构成了人类对世界、对道德和历史的"视觉"表达；在东方，整个中世纪艺术时期，人类自身及其行为成了艺术的主要关注点。

中世纪期间，西方艺术的主题是世界性的，而波斯艺术则是民族性的。这是由于伊朗美术同书面或口头文学之间存在着紧密关联，文学的主要角色包括古代伊朗史诗英雄和统治者、情侣、勇士、著名诗人，偶尔也有一些先知和圣人。

哈里发王朝建立及其宗教信仰伊斯兰教形成期间，前一个历史时期的艺术品（如金属制品、雕刻印章、灰泥装饰、钱币或丝绸织物）在内容和主题范围方面并没有发生什么改变，这也是很自然的一种情形。第一位阿拉伯统治者铸造了一批萨珊式样的钱币，钱币上只简单地饰以萨珊德拉克马标志，还在萨珊皇权标志的中间加上了穆斯林宗教信条"以安拉之名"。

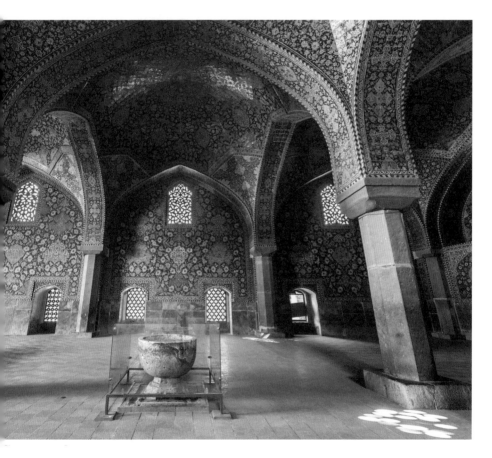

国王清真寺内景

又称伊朗伊斯法罕伊玛目¹清真寺

1. 伊玛目：原文为阿拉伯词汇，意为领拜人、领袖、学者、宗教权威等。——译者注

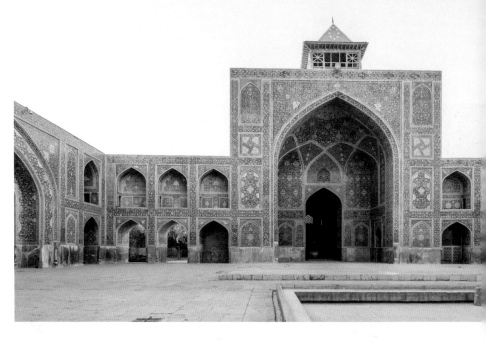

伊朗伊斯法罕伊玛目清真寺外景

从总体上来说，公元 8—11 世纪的波斯艺术首先从主题、表现对象乃至影响力方面不同于以前了。统治者们也试图开创一种特殊的宫廷风格，如马蒙统治下的呼罗珊宫廷风格（公元 9 世纪早期）、伽色尼王朝的马哈茂德（公元 11 世纪早期）风格等，但这仅仅是个短暂的插曲，并没有形成持续的统一形式。

这一时期，所有类型的艺术都发生了变化。例如，伊朗这时的建筑是一种多柱式的清真寺格局，由阿拉伯人从西方引进来。同一时期，在察哈尔塔克（Chahar taq）的琐罗亚

斯德计划的基础之上建成了一种所谓的"报亭式清真寺"，塔式陵墓也四处遍布。清真寺使用灰泥嵌板进行装饰，上面有植物纹样和几何图形，同时在东部伊斯兰世界，如内沙布尔（Nishapur），这些纹样的形制十分夸张，接近于西方（如伊拉克）所使用的样式。与此同时，我们已经知道这一时期（公元 8 世纪中期）的灰泥嵌板上面不仅有萨珊动物纹，甚至还有萨珊神灵（杜鹿上的密特拉）和萨珊传说中的英雄等。

尤其重要的是，这一时期的打猎、盛宴以及搏斗场景当中所蕴含的政治意味和阶级特征是如何消失殆尽的，这些场景最终都变成了标准化图像而不再具备任何内涵。萨珊符号最终退化成了纯视觉图案。同样的情形也发生在了萨珊的鸟兽及植物图样上。尽管在萨珊艺术晚期它们也仅有祝福的含义，但是到了公元 8—10 世纪它们已经完全变成了装饰物。

公元 9—10 世纪，仅在内沙布尔的陶瓷上面发现了一些奇异的新图样。包括鸟兽和各种怪兽，被猛兽攻击的马匹、舞者，穿着华丽的手持高脚杯和花束的人物以及马背上的骑士，等等。当然，所有的这些图样都可在萨珊艺术当中找到原型，但是它们在绘制方面完全不考虑比例，有些甚

尼扎米一，手抄本《霍斯鲁和西琳》卷首插画

书中书法由苏丹穆哈默德·努尔完成

16 世纪 20 年代末期至 30 年代初期，35cm×24cm（展开）

圣彼得堡，俄罗斯国家图书馆

至完全是漫画式的。这种类型的陶瓷似乎突然之间出现又突然之间消失了，或许只存在了 1 个世纪的时间，可以说它是全新艺术样式的一个例子，同时它也与考古新发现有关。

自 11 世纪开始，波斯艺术当中所发生的变化就已经显而易见了，这种新的局面持续了将近三百年，直至 14 世纪中期。值得注意的是，这一时期的陶瓷和金属制品上呈现出了极为生动的图样。细密画的黄金时期大约就出现在波斯艺术的晚期阶段（蒙古入侵之后），随后此种艺术形式便占据了图像艺术的统领地位。

这一时期的政治历史包括突厥人的迦色尼王朝和塞尔柱王朝的建立，以及蒙古征服者的涌入。由于相关的艺术作品尚未得到充分的研究，因此这里无法将它们与具体历史事件相关联。

实际上，不应该将这一时期的艺术定义为普遍意义上的"文艺复兴"，因为它并没有在旧传统的基础上焕发新生。有一点无可争议，那就是 11—14 世纪中期是伊朗艺术的黄金时期。例如，在建筑方面，出现了"四个伊凡"[1] 结构的

1. 伊凡：伊朗清真寺的一种建筑形式，一般是正面敞开、其余三面封闭、顶部穹顶拱起的构造。——译者注

清真寺并很快遍布伊朗。不管从哪个角度进行解读，它们
都是纯粹伊朗式的，并在几个世纪的时间里堪称伊朗建筑
之桂冠。我们只需提及若干经典碑塔的名称，如贾姆尖塔、
伊斯法罕清真寺、桑贾尔陵墓、瓦拉明清真寺等。金属制
品同样也发生着巨大的变化。

这一时期，萨珊传统仍然存在，并且在这个基础上（尽管
更大程度上是在东部伊朗传统的基础上）一个新的艺术阶
段逐渐形成。这个阶段在 15 世纪发展到了顶峰。

这个时代最宏伟的清真寺是建于 1130—1150 年的伊斯法罕
清真寺；最宏伟的陵墓建于 12—13 世纪的哈桑（Khwasan）
和阿塞拜疆；最精致的瓷器来自雷伊（Rayy）和卡尚
（Kashan），而青铜镶嵌则主要产自呼罗珊。

金属光泽瓷

王朝艺术并不存在，不同时代的伊朗艺术都是城市的艺术、
文化中心的艺术、全国各地能工巧匠（工匠、书法家和画家）
的艺术、针对不同顾客的艺术（苏丹[1]以及其他一些商人

1. 苏丹：这里指伊斯兰教历史上类似总督的官职。——译者注

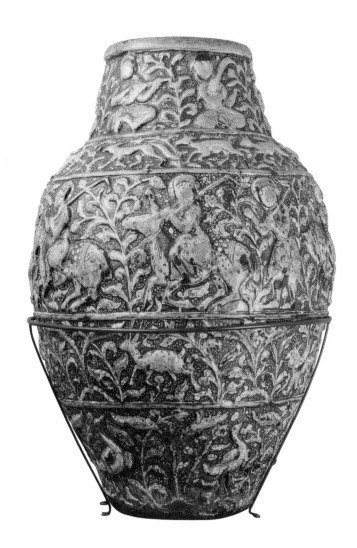

花瓶

13 世纪下半叶彩陶，高 80cm，光泽彩绘，两次烧成，
圣彼得堡，艾尔米塔什博物馆，1885 年收藏自 V. 巴茨列夫斯基的藏品

和富豪）。12 世纪中期至 14 世纪期间最为引人注目的艺术分支当数陶瓷器皿或瓦片的制作，当时金属光泽瓷的制作工艺广泛流传。

光泽瓷工艺诞生自公元 8 世纪的埃及。一些学者认为光泽瓷的秘密实际上是由埃及陶匠带到伊朗的，他们在法蒂玛王朝衰落之后从开罗来到了雷伊（1171）。第一件年代明确的伊朗光泽瓷是 1179 年的一个瓷罐（藏于伦敦大英博物馆）。

纽约大都会博物馆有一件器皿是最早地使用了哈弗圈（half rang）工艺的作品，除了它的制作年代 1187 年以外，还有制作它的艺术家的姓名阿布扎伊德·卡沙尼（Abu Zayd al-Kashani）。器皿上的图案风格与摩苏尔流派的细密画有许多关联。画面中的人物通常是"满月脸"，还有如同诗歌中常常描写的窄长的眼睛和小嘴巴；他们的头发（有时甚至包括男性的头发）都是编成辫子垂于肩头的样子；他们的头顶通常都有一圈光环。

陶瓷和瓦片上面可以看到一些文学题材，有些还是人们耳熟能详的。所有的这些描绘对象可以帮助我们对这一时期伊朗图像艺术的景况有个大致的了解。

它有一套建立在古典传统之上的标准主题，如皇室宴会、

狩猎、王权盛况场景、决斗等，但是它们逐渐走向普遍化而缺少个性特征了。

这些主题都是有关古代英雄或帝王、有关爱情或生活意趣的消遣故事。同时也有许多繁复的装饰图样，如花卉、树木、水果、鸟兽，还有一些标准图形作为背景，甚至还有一些单个的图样，但也只是装饰性的。

工匠们赞许自己的作品、以自己的艺术为荣。对作品的阐释胜过了作品所表现的对象本身，就连篆刻的字母都在其末端绘成一个人物的形状、动物头或是打斗的勇士（如克里夫兰艺术博物馆中的 13 世纪早期的青铜高脚杯）。

艺术作品本身不再是匿名的了，制作它们的工匠有时会在作品上加上自己的名字和完成的日期，手稿抄写者或评注者也会这样做。他们通常会使用通用的格式："某位与某位工匠绘制"。这意味着工匠将题字和设计都运用到了作品当中去。

卡西姆·伊本·阿里，细密画《哈桑·伊本·阿里的第一次布道》

本图摘自穆罕默德·侯赛因·瓦拉米尼的手抄本《阿赫桑·基巴尔》，手抄本的文字由书法家克孜尔·沙阿完成。

插图完成日期 1526 年 9 月，手抄本完成日期：1433 年 10 月 19 日，21cm×15.8cm

圣彼得堡，俄罗斯国家图书馆

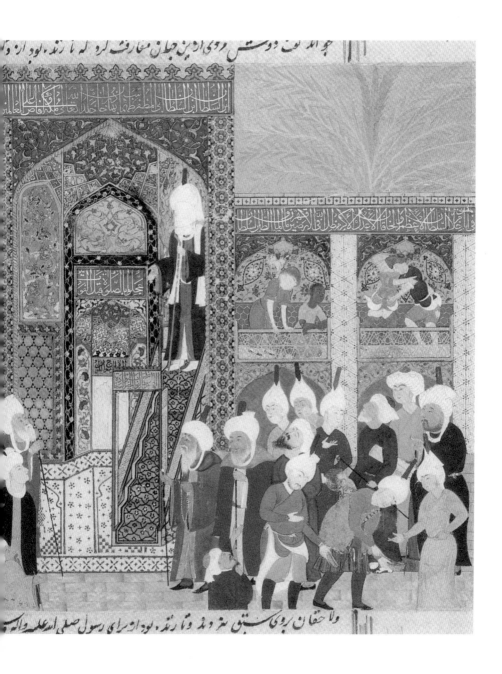

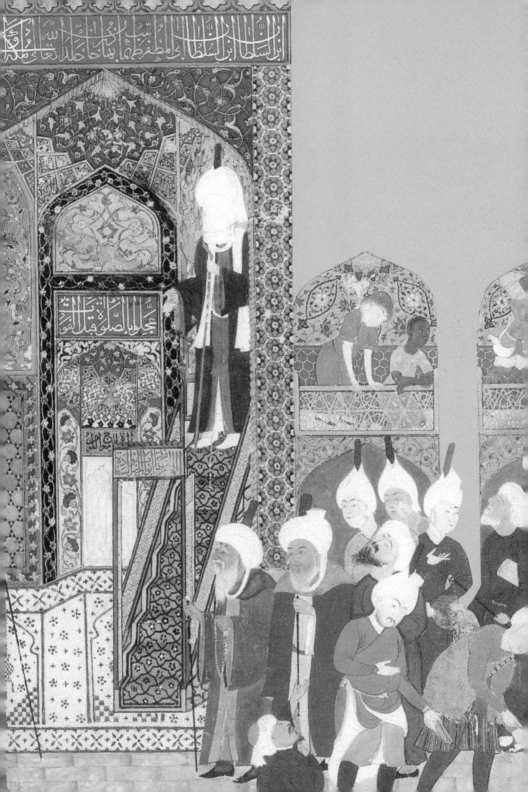

波斯手抄本插画与波斯细密画

Persian Manuscript illumination and Persian Miniature Painting

PERSIAN
ART

在这里，我们有必要认真检视一下波斯手抄本插画的历史。我们所知的第一本真正带有细密画的波斯手抄本是波斯诗人阿依育奇（Ayyuqi）的诗集《瓦尔卡与古尔莎》（*Varqah and Gulshah*），通常认为其年代在 13 世纪早期或中期。该诗集可能创作于美索不达米亚北部地区（杰济拉）（Jazira）或小亚细亚半岛。

这幅细密画是由艺术家阿布杜姆米·埃尔霍伊（Abd al-Mumin al-Khowi）绘制的。一些带状构图的细密画与壁画十分相似，一些情节会被截断并在画框之外以线性的顺序向前发展；有些画面具有鲜艳的、通常是深红色的背景，这既是壁画的特征也是克孜尔摩尼教经文细密画的特征；这些细密画当中的所有图像类型和风格特征都与现代光泽瓷器上的一致，就像瓷器上的画面一样。

伊朗细密画所带来的影响刚好可以对金属制品上的插画，甚至是伊朗陶瓷绘画的风格进行阐释。然而，是否有任何证据（哪怕是有充分细节却无法证实的证据）能够证明 13 世纪晚期之前伊朗细密画就已经存在了？我们确实有一本天文学的手稿资料，阿卜杜勒—拉赫曼·苏菲（Abd al-rahman al-Sufi）的《恒星之书》，完成于 1009—1010 年。

这本书中有许多精美的绘画和科学主题的插画，它们与当

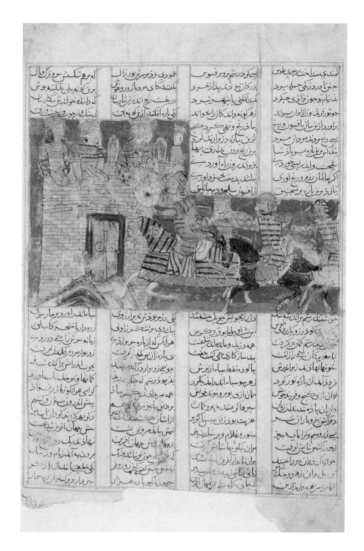

《鲁斯塔姆围攻食人魔卡弗尔的城堡》

本图摘自菲尔多西的手抄本《列王纪》，书法作品作者为阿布德·拉赫曼·扎希尔

插图完成时间为14世纪30年代，手抄本完成时间为1333年2月16日，21.5cm×13cm，细密画

圣彼得堡，俄罗斯国家图书馆

时所有的科学主题插画一样具有固定的样式。当然，书中并没有真正意义上的细密画，它们缺乏对世界的艺术感知。

早期有关细密画的描述也是稀少和不准确的。有一些关于萨珊历史书籍当中的萨珊统治者"官员肖像"的描述记载，里面提到寓言故事集《卡里莱和笛木乃》是在公元 8 世纪从中古波斯语被翻译成了阿拉伯语的，还曾有中国艺术家为其绘制插画。其他的相关资料都并未提及早期伊朗手抄本插画，但提到了肖像画和科学主题插画等。

我们已经看到，早在萨珊时代，肖像细密画作为一种题材类型就已经形成并在后世的伊朗绘画当中发展繁荣起来。

目前我们所掌握的材料可以证实，壁画自 10—12 世纪就已经存在于伊朗境内了，不仅如此它们还遍布伊朗东北部并超越了国境线；自萨珊时代以来肖像绘画在伊朗就已广为人知了；应用艺术作品当中有许多文学作品插画或史诗题材插画，这样的插画甚至还会循环出现，最终我们看到了波斯艺术当中最早的手抄本细密画（《瓦尔卡与古尔莎》以及设拉子的《列王纪》），这些细密画上面处处可以看到壁画和陶瓷装饰画的影响。

我们可以这样说，伊朗艺术（包括壁画、金属制品、粉饰灰泥以及纺织品）当中长期存在的插画叙事特征在 11—12

世纪时期已变得十分普遍，甚至也影响了陶瓷制品。后来这些艺术家们也开始进行伊朗手抄本的插画创作了。这是个很自然的过程，因为文字与描绘对象、文学与美术之间密切关联，这正是波斯艺术感知的一大特点。

从画风上来说，这些细密画同我们早已熟知的晚期波斯细密画（15—17 世纪）有本质上的不同。从技法上来讲，这些细密画与壁画相类似同时也与陶瓷绘画相类似，这些陶瓷绘画我们称之为"雷伊风格"，那奇异的笔触和轮廓只能用工艺需求来解释。

关于手抄本插画的主题，找不到任何早期的波斯文献，这是很奇怪的现象。要知道有多少故事是与壁画有关的！任何与波斯插画手稿或波斯细密画有关的可靠文献都不早于 14 世纪。

公元 14 世纪，伊朗社会的封建制度到达了顶峰时期。与此同时，自 14 世纪中期以来，每位统治者都致力于为自己修建富丽堂皇的宫殿，然而这些统治者们的实力和财力都在日渐衰弱，在他们的宫殿里已经很久没有大型壁画了，也没有描绘他们英雄祖先丰功伟绩粉饰灰泥板画，更没有他们自己的肖像画。

细密画和书法逐渐成为了主要的"权威"艺术分支。统治

者的宫廷诗人或者赞颂统治者及其祖先丰功伟绩的史学家所创作的价值连城的古代叙事诗或韵文手抄本，以及宫廷画师或技艺出众的商业细密画师所绘制的细密画，都是被人们所高度珍视的。跟陶瓷和金属制品一样，它们都是"平民化的"。

工匠的这些作品是为社会中等阶层制作的。因此，陶瓷制品上面再也看不到配有装饰绘画的诗文了，这些装饰绘画一般是与诗文内容相关的或是与韵文相对应的。顾客的社会阶层发生了变化，波斯细密画也占据了"最负盛名"艺术分支的地位。

14世纪第一个十年之后的插画手抄本是我们前文所提到过的设拉子派细密画的代表。我们目前所知8个作品，其中4个是菲尔多西（Firdawsi）所作的诗集《列王纪》。在早期的版本当中，细密画是一种平面的构图，与壁画或陶瓷绘画很相似。

这些早期手抄本当中大量的细密画作品都非常有趣，但更值得注意的是很多作品都是单一、标准化的构图，类似于宫廷盛宴、决斗、各式园林或者打猎场面的感觉。像1333年创作的《列王纪》当中的细密画，52幅当中有超过30幅描绘的是标准样式的决斗、打猎以及"会谈"场景。

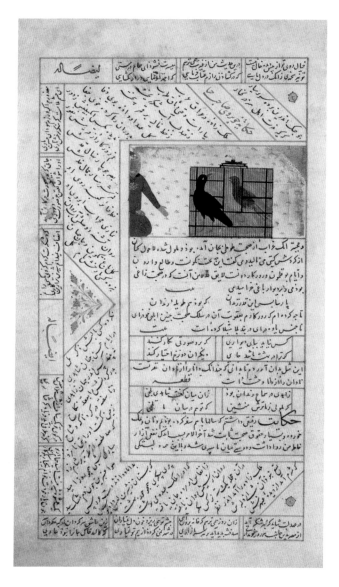

手抄本中的插画《笼子里的鹦鹉和乌鸦》

15 世纪 20 年代中期，8.2cm×4.2cm，细密画

圣彼得堡，S. 卡努卡耶夫收藏品

《背着马和西琳的法哈蒂》

本图摘自尼扎米—1431 年完成的手抄本《五卷诗》

插图完成于 15 世纪 30 年代，16cm×12.1cm，细密画

圣彼得堡，艾尔米塔什博物馆，1924 年由斯蒂格利茨技术设计学院博物馆
移交而来

早期的细密画都是与文本内容完全对应的插画。像西方中世纪的那些细密画一样，它们以一个标准化的主题为基础，表现出故事当中的一些重要的具体情节。如在表现扎哈克（Zahhak）的形象时，艺术家使用了国王坐在王位上这样一个标准场景，但在国王的肩膀上画上了长出来的蛇。

同一时期，我们在前文中所提到过的伊朗插画杰作《列王纪》诞生于大不里士。当时的大不里士处在蒙古王朝伊利汗国的统治之下。成吉思汗的孙辈当中有几位继任者，其中一位名叫合赞汗（1295—1304），他试图将整个国家从蒙古入侵与统治所造成的残酷灾难当中拯救出来，从而宣布了一系列重要的官方改革举措并通过他的维齐尔[1]拉施德丁（rashid al-Din）付诸实施。拉施德丁的重要作品《史集》（Jami al-tavarikh）里渗透着这些理念。这部作品被认为是一部真正的通史，里面包含所有当时知名人物的历史，从法兰克人到中国人都包括在内。当时为了完成这个宏伟的巨著，一个完整的"学院"随之组建而成，该学院里包括学者、书法家和艺术家，其中有两名中国学者、一名克什米尔僧人、一名法兰克天主教徒以及蒙古传统文化专家

1.维齐尔：原文为阿拉伯语，伊斯兰国家官职的名称，相当于宫廷宰相或大臣。——译者注

等。《史集》的手抄本插画由致力于绘制"各式人物"民族志肖像的艺术家来完成。

不久之后，另一部精美著作《列王纪》手抄本诞生了，里面的细密画的质量和原创性都为人所惊叹。有人认为，书中 120 余个细密画主题都是经过精心编排的。

最主要的是，这本著作强调皇权的合法性，它提出了合法君主的力量与权威及其权力的神圣天启。然而更重要的是，书中所绘的细密画堪称精品，它们已经不仅仅是插画了，尽管其中有许多标准化的主题，如登基、打猎、盛宴或者决斗的场景。《列王纪》当中的细密画第一次展现出了伊朗细密画发展的新动向，它与插画本身无关，而是"通过人物形象所实现的精致叙事性引领读者走向了对史诗的道德阐释"。然而，《列王纪》又是一部独一无二的作品，因为在它之后并没有任何效仿者。实际上，伊朗细密画的绘画风格是在 14 世纪六七十年代之间的巴格达和设拉子地区逐渐形成的，这种风格同时也决定了它未来几个世纪的发展。

大约在这个时候，最初阶段的伊朗细密画就已经开始逐渐地、无可避免地走向了过去时，这一时期具有代表性的细密画作品包括 1330 年的《瓦尔卡和古尔莎》、1333 年的设

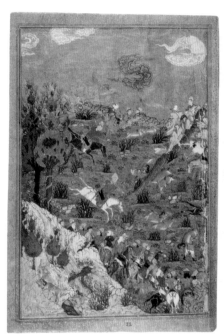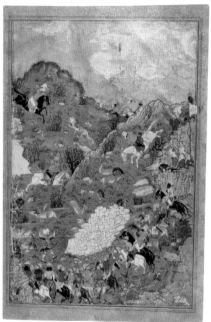

《国王的狩猎》

本图摘自贾米的手抄本《希希拉特达哈布》，书法作品作者：沙马哈茂德 - 尼沙普利

插图完成于 15 世纪六七十年代，手抄本完成时间：1549 年 8 月 25 日，27cm×37.5cm，
25.5cm×37.8cm，细密画

圣彼得堡，俄罗斯国家图书馆

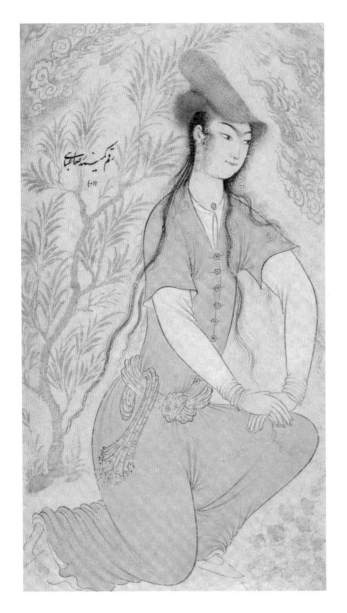

里扎·阿巴希（Riza-i Abbasi），《女孩的肖像》

1602—1603 年，14.8cm×8.4cm（加边框 19.3cm×16.9cm），
细密画，印度墨水、彩绘和金箔，纸面绘画

圣彼得堡，艾尔米塔什博物馆，1924 年由斯蒂格利茨技术设计
学院博物馆移交来

拉子《列王纪》以及同时期的所谓"小《列王纪》"。

中国宋代绘画对于新艺术风格特别是风景画艺术风格的形成起到了重要的作用。当时，中国的陶瓷和丝织物绘画传遍了伊朗，它们也同样十分重要。这对当代的阿拉伯细密画和拉施特细密画也产生了一定的影响。

这一时期，《列王纪》手抄本的插画是最多的。自《列王纪》的创作之初，它便引起了人们的兴趣，这很明显是由于其中的政治原因，来自伊利汗国的蒙古宫廷还有它的摄政者——设拉子的因珠家族（Injuids）。伊朗细密画题材的发展是以这部作品的插画作为开端的，当时人们并不是从诗性的角度而是从其正统王朝理念的角度去看待它的。

当时，从大不里士和设拉子来的最好的画师都聚集在赫拉特。伊朗的文学、绘画和书法在《书院》（kitabkhanah）当中得到了发展，其风格正如同拉施德丁和拜桑格赫（Baysunghur）所创立的那些一般。作为统治者在其所修建的宫廷当中的荣耀之物，《书院》很自然地要反映出其赞助者的品味以及生活中的现实问题。

大不里士、设拉子、马什哈德、伊斯法罕等地不同时期的若干细密画流派逐渐形成。这些流派都已经历了从生长到衰落的阶段。15—16世纪早期，赫拉特流派发展到了顶峰

阶段；16 世纪的细密画是以大不里士流派作为统领，到了 17 世纪则是伊斯法罕流派。

16 世纪期间，黄铜和青铜器上面的波斯铭文的数量逐渐增加。而 16 世纪之初，阿拉伯铭文特别是祝福铭文就基本上被废弃了。但两种新的阿拉伯铭文出现了，这主要是跟伊朗萨非王朝（1501—1736）的崛起有关，那些新的铭文主要是赞颂阿里的荣光以及对什叶派伊玛目的祝福，它们逐渐遍及各种类型的艺术品，像建筑和应用艺术品等。14 世纪中期，伊朗的艺术历史就开始走向了一个新阶段，与此同时传统阶段仍然持续了较长的一段时间，大概有 50 多年的时间。这一时期艺术的一大特点就是艺术品或应用艺术上面缺少人物形象的描绘，这确实是一个比较奇怪的现象且尚未有合理的分析，因为当时正是波斯细密画繁荣发展的时期。

这里我们可以看到人物形象绘制的一种复兴，这在纺织品当中尤为明显，尽管有人可能会认为几种纺织品并不能代表整个纺织门类。17 世纪，波斯再次出现了许多深受中国艺术影响的陶瓷制品，这些陶瓷制品也激起欧洲人对中国陶瓷的兴趣。

这段时期，波斯艺术与欧洲艺术的互动开始了，最初是在

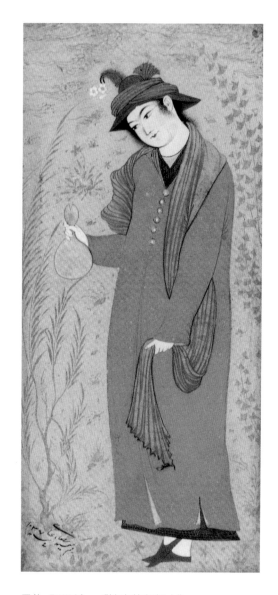

里扎·阿巴希，《持壶的年轻人》

1627—1628 年，12.5cm×22.3cm，细密画

基辅，国家艺术博物馆

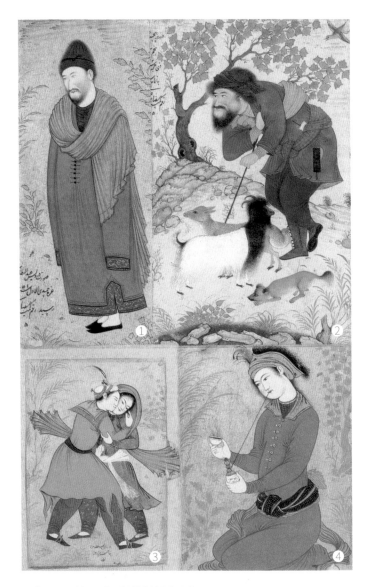

里扎·阿巴希，《四幅薄板细密画》

①《苦行僧阿卜杜·穆塔利布·塞尔姆纳尼》，1631 年 11 月 25 日，7.3cm×16.4cm

②《牧羊人》，1634 年 6 月 22 日，10.4cm×16.4cm

③《爱情场景》，17 世纪一二十年代，7.4cm×10.4cm

④《持水烟袋的年轻人》，17 世纪一二十年代，8.8cm×12cm

圣彼得堡，俄罗斯图书馆

绘画领域。受欧洲影响的痕迹已经可以在 17 世纪中期的波斯艺术当中看到。这种影响主要涉及的是宫廷细密画，但它很快就蔓延到了其他艺术分支领域，影响程度各不相同。需要强调的是，波斯对欧洲艺术的兴趣主要产生自宫廷阶层当中。

17 世纪晚期至 18 世纪早期，有一些带有准确制作日期的作品，这可以帮助构建起一系列按时间顺序编排的作品集。这其中的变化显而易见，主要是由于大批量生产造成了作品质量的下降。如黄铜或青铜制品的图案背景不再是全部由阴影线进行勾勒的了。18 世纪上半叶，这种省略阴影线的现象越来越普遍，到了 18 世纪中期便产生了与传统技法的彻底决裂，18 世纪下半叶伊朗黄铜和青铜制品使用一种凿压工艺，阴影线勾勒彻底消失了。

金属制品装饰图样所发生的变化与其他应用艺术相并行。到了 18 世纪上半叶，17 世纪时期印章上最具标志性的漩涡卷须式背景图案不是简化成了螺旋线就是彻底消失了。书法作品也同样发生着改变，字母（尤其是雕刻字母）变得越来越厚重。这一变化过程终结于 19 世纪。

18 世纪二三十年代，萨非王朝的倾覆标志着晚期伊朗陶瓷艺术发展的终结。这里出现了一条清晰的界限，可以明显

看到当中工艺水平的下降，如图样与装饰相互重叠，钴料和光泽釉料品质低劣等问题，这些特征可以用来区分萨非王朝晚期的粉彩瓷与 18 世纪晚期至 19 世纪初期的瓷器。

17 世纪下半叶，细密画艺术风格发生了突变，这与欧洲绘画或者印度细密画所带来的影响有关。我们所熟知的里扎·阿巴希的作品是伊斯法罕流派细密画的代表作，这种风格一直存续到 18 世纪初期，此后便彻底消失了。由此，我们可以认为 18 世纪之初伊朗绘画历史进入了一个崭新的时期，一种全新的风格迅速蔓延开来，甚至也影响到了漆器。就建筑历史而言，我们可以在 17 世纪与十八九世纪之间划分出一条界线，这里也发生了一些变化，特别是整个 18 世纪期间。

因此，我们可以较肯定地说，17 世纪末期伊朗艺术进入了一个变革期，它正是新时期的先驱。很显然 18 世纪上半叶正是所谓的转型期，到了 18 世纪中期新元素脱颖而出。

不幸的是，新时期的到来刚好遇上了工艺水平下降的"黑暗期"。它反映在伊朗应用艺术的各个方面，包括陶瓷、金属制品、地毯和纺织品等，但这并不是由于社会危机所造成的，而是由于作为手工艺聚集地的城市生活的瓦解以及国内政治局面的动荡造成的。18 世纪下半叶直至 19 世纪初期，

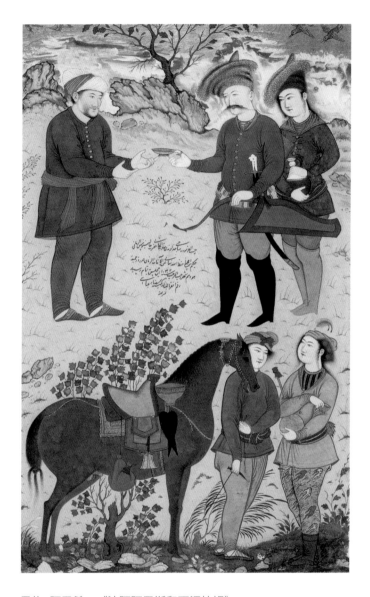

里扎·阿巴希，《沙阿阿巴斯和可汗拉姆》

1633 年 1 月 28 日，17.5cm×28.5cm，细密画

圣彼得堡，俄罗斯国家图书馆

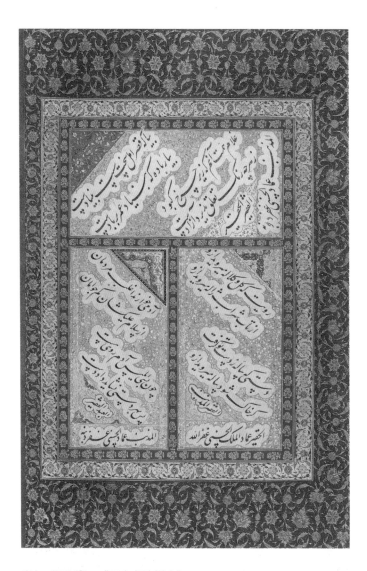

米尔·伊马德，《三个书法样本》

不晚于 1615 年，45cm×29.5cm，局部尺寸 19.4cm×9.4cm（上幅）、
17.5cm×9cm（左幅）、17.5cm×9.2cm（右幅），印度墨水纸绘画
圣彼得堡，俄罗斯科学院东方研究所，1921 年由彼得格勒俄罗斯博
物馆移交过来

穆罕默德·阿里·扎曼，带合页盖子的箱子上的绘画

1700—1701 年，26.9cm×6cm×4.8cm，彩绘并上漆装饰
圣彼得堡，艾尔米塔什博物馆，1924 年由斯蒂格利茨技术设计学院
博物馆移交过来

战争逐渐侵蚀并摧毁了许多城市。

转向始于 18 世纪中期的新阶段时，我们发现自己站在一片极不稳定的土地之上，这里充满了猜测与假设，艺术的方方面面都尚待研究。总体来说，19 世纪波斯艺术最近才引起学界的兴趣，且仅仅是针对绘画和漆器。

然而，社会各阶层所使用的陶瓷与金属制品的大规模生产很明显地造成了技术水平的下降。19 世纪 40 年代是整体

危机的开始，欧洲国家的工厂产品涌入伊朗，这使得波斯艺术陷入了衰落期。同一时期出现了对传统细密画工艺的否定和对欧洲艺术的接受。

作为总结，我们在这里引用尼古拉·康拉迪纳（Nikolai Konradina）的著作《历史的意义》（On the Meaning of History）当中的一段话："不同国度的人文主义者都曾检视过人类个性的方方面面，它们是人类的价值所在。人们的观点很自然地取决于其所处的历史环境。古代中国文艺复兴运动的参与者一定认为个性价值主要在于人类自我完善的能力上；伊朗和中亚的人文主义者则认为它在于人类所能获取的最高道德品质，如精神之高尚、人格之宽宏以及友谊等；意大利文艺复兴的代表人物则首先是把人类看作是理智的承载者，认为理智是人类本质的最高体现。"

图书在版编目（CIP）数据

波斯艺术 /（俄罗斯）弗拉基米尔·卢科宁，
（俄罗斯）阿纳托利·伊万诺夫编著；关祎译. -- 重庆：
重庆大学出版社，2021. 1
（简明艺术史书系）
书名原文：Persian Art
ISBN 978-7-5689-2275-3

Ⅰ. ①波… Ⅱ. ①弗… ②阿… ③关… Ⅲ. ①艺术史
—伊朗 Ⅳ. ① J137.309

中国版本图书馆 CIP 数据核字（2020）第 124706 号

简明艺术史书系

波斯艺术
BOSI YISHU

[俄]弗拉基米尔·卢科宁
　　　　　　　　　　　　编著
[俄]阿纳托利·伊万诺夫

关祎 译

总 主 编：吴 涛
策划编辑：席远航
责任编辑：席远航　　版式设计：琢字文化
责任校对：关德强　　责任印制：赵 晟
＊
重庆大学出版社出版发行
出版人：饶帮华
社址：重庆市沙坪坝区大学城西路 21 号
邮编：401331
电话：（023）88617190　88617185（中小学）
传真：（023）88617186　88617166
网址：http://www.cqup.com.cn
邮箱：fxk@cqup.com.cn（营销中心）
全国新华书店经销
重庆新金雅迪艺术印刷有限公司印刷
＊
开本：890 mm×1240 mm　1/32　印张：3.25　字数：60 千
2021 年 1 月第 1 版　2021 年 1 月第 1 次印刷
ISBN 978-7-5689-2275-3　定价：48.00 元

版权声明